V 2654.
Ed. 65.
Ⓒ

24613

L'OBSERVATEUR

AU

MUSÉE ROYAL.

1841.

N° 1. Six paysages, parmi lesquels on remarque la vue du château du duc de Larochefoucauld ; par M. Abadie.

2. Une sainte Famille ; par M. Achermann.

6. Combat naval ; par M. Adelus.

8. Portrait en pied de M. Affre, archevêque de Paris. M. Aiffré.

9. Assemblée des États-Généraux de Paris, 1328. M. Alaux.

10. Henri IV, en 1596, convoque à Rouen une assemblée de notables, choisis par le roi, parmi le clergé, la noblesse et le tiers-état. M. Alaux.

NOTA. Tous les ouvrages de Peinture sont exposés dans la première Salle d'entrée, dans le grand Salon, ainsi que dans les quatre parties de la grande Galerie et dans la petite Galerie. La Sculpture est placée au rez-de-chaussée, au bas du grand escalier.

12. Palaiseau et son chien. M. Alaux.

Palaizeau venait d'hériter ; revenant avec son chien, il fait une station au pied d'une croix, pour remercier le Seigneur de ses bienfaits. Mais ô malheur ! il remonte à cheval oubliant son argent. L'animal s'en étant aperçu, court après son maître, et, par son instinct, semble lui annoncer la catastrophe. Palaiseau n'écoutant alors que son impétuosité, croyaxt son chien enragé, lui tire un coup de pistolet et le blesse à mort.

44. Charles-Quint au couvent de St-Just, s'occupant de travaux de mécanique et d'horlogerie. M. Arago (Alfred).

82. Abd-el-Kader attaquant avec toutes ses forces, la colonne du général L'Etang, près Blemeren. M. Bardel.

101. Combat du Sig, en 1835, livré aux Arabes, par M. Clausel. M. Baume.

108. Combat terrible livré aux Arabes par les Zouaves et les tirailleurs de Vincennes, commandé par M. de Lamoricière. le 12 mai 1840. M. Bellangé.

112. Le célèbre peintre Salvator Rosa est attaqué par une troupe de brigands. M. Benjamin.

139. Derniers adieux du Marin du Conédie à son équipage. M. Biard.

140. Le duc d'Orléans est reçu par des Lapons, en 1795. M. Biard.

164. Arrivée de la flotille impériale à Maisons-Lafitte, 13 octobre 1840. M. Blanchard.

171. Ptolémaïs remise à Richard-Cœur-de-Lion, dans l'année 1191. M. Blondel.

182. Raphaël en extase. M. Boisselat.

216. Henri IV pénétrant dans la chambre d'Henri III. M. Bourbon-le-Blanc.

227. Isaac et Rebecca. M. Bouterweck.

247. Découverte de Moïse au milieu des eaux, par la fille du roi d'Egyte. M. Brune.

255. Le roi Saint-Louis, prisonnier. M. Cabasson.

256. Robert-le-Diable embrasse la religion catholique. A ses derniers momens, il demande à Dieu le pardon de ses fautes, et reçoit l'absolution. M. Cabasson.

294. Un Invalide mourant se fait transporter au pied de la statue de l'empereur. M. Cazes.

324. Combat au village des Vertus en 1815. M. Charpentier.

347. Galilée à l'âge de vingt ans. M. Cibol.

392. Le roi Baudouin III, roi de Jérusalem, se rendant maître de la ville d'Acalon, ppartenant aux Musulmans. M. Cornu.

412. Louis IX, à son retour de la croisade, dépose sur l'autel de la Sainte-Chapelle la couronne d'épines qu'il a rapportée de la Terre Sainte. M. Court.

485. Deux jeunes femmes se donnent le gage le plus sacré de l'amitié. M. Webay.

486. Arrivée de Napoléon aux Thuileries, le 20 mars 1815. M. Debelle.

494. Episode de la vie de l'empereur Napoléon. Voilà comme l'empereur récompense les braves ! Ne l'oubliez pas. M. Decocxc.

509. Les Croisés se rendent maîtres de Constantinople. M. Delacroix.

559. Un jeune officier, à peine convalescent, essaie une première sortie dans un jardin ; une jeune fille, qui l'a soigné dans sa maladie, le soutient. M. Destouches.

591. Jeanne d'Arc au supplice. M. Destouches.

610. Tobie. M. Dubufé fils.

618. Jeanne d'Arc visitée dans sa prison par sainte Catherine et sainte Marguerite. M. Delong.

675. Retour d'Olivia. M^{lle} Fabre-d'Olivet.

701. Bataille d'Aboukir dans l'année 1799. M. Finart.

702. Des Colons dépouillés et enlevés par des Arabes, Dans la plaine de Midija, en 1839. M. Finart.

722. Evénement sur mer. M^{me} Edmond Flood.

Des matelots, après avoir assassiné M. Desnoyer, pour s'emparer de sa fortune, abandonnent la malheureuse mère, ses enfans et sa fidèle négresse dans un canot. Après sept jours de souffrances, ils sont recueillis par un Bâtiment qui faisait voile pour la Nouvelle-Orléans.

753. Agar arrivée au désert, implore l'Eternel pour son fils. M. Fournier (Charles).

762. David tranchant la tête à Goliath. M. Franchet.

764. Le Bateau à vapeur le Véloce, ayant à son bord S. M. Louis-Philippe et une partie de sa famille, est forcé par la tempête d'échouer sur la jetée de Calais. M. Francia.

766. Naufrage du bateau pêcheur le St-Pierre, le 18 octobre 1791. M. Francia.

780. Charles-Quint abdiquant la couronne en faveur de son fils Philippe. M. Gallait.

827. Sainte Agathe, martyre en 250. M. Gigoux.

832. S. A. R. le duc d'Orléans, à la prise du Col de Mouzaïa. M. Ginain.

Cette production qui fait honneur à l'artiste, représente le moment où le jeune prince d'Aumale se jette à bas de son cheval, afin de forcer le colonel Gueswiller qui avait de la peine à suivre, de le prendre, et le prince courut, à la tête des grenadiers, et arriva un des premiers sur la montagne que les Arabes évacuèrent.

845. Générosité du seigneur belge d'Agua. M. Gisler.

873. Des Femmes syriennes à une fontaine. M. Goupil-Fesquet.

887. La Mélancolie. M. Goyet.

895. Le Religieux Sans Félice, chargé de pourvoir aux besoins de son couvent, rentre chargé de vivres, en reprochant à ses frères leur peu de foi dans la Providence. M. Granet.

908. Combat d'un vaisseau français contre vingt-cinq Bâtimens espagnols. M. Gudin.

509. La ville d'Alger, dans l'année 1688, est bombardée par les Français, sous les ordres du maréchal d'Estrées. M. Gudin.

910. Combat naval de Cadix, en 1693. M. Gudin.

911. Expédition de Malaga, en 1695, du même auteur. Les tableaux 912, 913, 914, 915, 916, 918, 919, 920, 921 et 922 sont également de M. Gudin, et tous méritent l'attention des amateurs.

938. Les restes mortels du grand Homme, transporté aux Invalides. M. Guiaud.

945. Cambyse, roi de Perse, se rend maître de la ville de Memphis, capitale de l'Égypte. M. Guignet.

954. Combat de l'Oneldjer, livré par l'armée française aux Arabes. M. Guyon.

973. Les Normands assiègent la ville de Paris, l'an 885. M. Hennon-Dubois.

L'ennemi, furieux d'une résistance opiniâtre, poursuit le carnage jusqu'au monastère de St-Germain.

974. Les enfans de Thomas Morus, le visitant dans sa prison. M. Hennon-Dubois.

997. Mort de Sara. M. Honein.

1030. Rose Flammock, au château de Garde-Douloureuse. M. Jacquand.

Vous accusiez mon père de trahison pendant son absence, dit la sensible Rose, il est en votre présence maintenant.

Les N^{os} 1036, 1037 et 1038, représentant des actions de chasse, sont de M. Jadin, et appartiennent à S. A. R. le duc d'Orléans.

1058. La Charité conduisant au ciel le roi saint Louis. M. Jonquières.

1081. Bienfaisance de Ste-Elisabeth, reine de Hongrie, envers un petit mendiant qu'elle ramène à son château. M. Juillerat.

1088. Prise d'Astorga en Espagne, par le général Junot, dans l'année 1810. M. Jung.

1089, 1090, 1091, 1092, 2093, 1094, 1095, 1096, 1097 et 1098, représentant les principaux combats livrés par l'empereur Napoléon à Montmirail, Mormans, Montereau, etc., etc., sont de M. Jung.
Nous devons savoir gré à cet artiste d'avoir reproduit avec tant de talent les dernières actions du grand capitaine.

1105. Luther, retiré dans sa cellule, se consacre entièrement à l'étude de l'évangile. M. Keller.

1143. Les Pénitens de la Miséricorde, à Avignon obtiennent la grâce d'un malheureux condamné à mort, suivant le privilége qui leur était accordé. M. Lacroix.

1146. Bataille d'Ascalon, M. Lafaye.

1159. Agnès de Méranie abandonnée de Philippe-Auguste. M^{lle} Laroua.

1169. Madame la duchesse d'Orléans faisant son entrée dans le jardin des Tuileries, à l'époque de son mariage. M. Lainé.

1175. Combat terrible de Krasnoë, livré aux Russes par le maréchal Ney, le 18 novembre 1812. M. Langlois.

1194. Bataille de Mons en Puelle, dans l'année 1304. M. Larivière.

1203. Le célèbre Mozart présenté au pape Clément 13. M. Laure.
Cet artiste n'avait alors que quinze ans. L'action représentée est celle où Mozart remet au pape sa copie du *Miserere*.

1215. Le duc de Penthièvre, retenu dans son château d'Eu, en 1791. M. Lavalard.

1219. Saint-Etienne, martyr. M. Lavergne.

1227. Les Corvettes *l'Astrolabe* et *la Zélie*, prises en février 1838. M. Lebreton.

1235. Tobie rendant la vue à son père. M. Lecaron.

1237. L'Anniversaire de la bataille de Marengo est célébré par la bataille de Raab, gagnée par l'armée française en 1809. M. Lecomte.
Le tableau 1238 est du même auteur.

1266. L'illustre Homère. M. Leloir.

1268. Des Religieux napolitains occupés à faire des scapulaires. M. Lemasle.

1300. La Chasse des Rats. M. Leroi.
Ce sujet intéressant est tiré du bon Lafontaine.

1301. Le dimanche 25 juillet 1593, le roi Henri IV embrasse la religion catholique dans l'abbaye Saint-Denis. M. de Lesaint.

1307. Un Ange apparaît à Ste-Agathe dans sa prison, et lui apporte du baume pour guérir ses blessures. M. Lestang-Parade.

1308. Derniers momens du Vert-Vert. M. Letellier.
Rassasié de sucre et brûlé de liqueurs, le bienheureux Vert-Vert expire sur un tas de dragées.

1311. Perte du vaisseau *le Vengeur* en 1794. M. Leullier.

Après avoir résisté long-temps à trois vaisseaux anglais, tous les marins, la plupart blessés ou mourans, veulent périr avec le vaisseau qui leur a été confié. Tous les bras sont élevés vers le ciel, et ces braves trouvent une mort glorieuse aux cris de vive la France.

1316. Le roi Saint-Louis est baptisé dans l'église de Poissy par M. l'archevêque de Reims. M^{lle} Liénard.

1320. Arthur de Bretagne au château de Falaise. M. Longa.
Le prince était informé par les ordres du roi Jean,

son oncle, afin de le priver de la couronne d'Angleterre; il avait été question de lui crever les yeux; mais cet ordre cruel fut révoqué par les soins du gouverneur du château.

1324. Suzanne au bain. M. Longuet.

1325. Un Soldat après la prise d'une ville vend à un juif les objets qu'il a pillés. M. Longuet.

1338. Les Emigrans du Midi. M. Loubon.

1345. Arnold de Melchtal. M. Lugardon.

Ce tableau représente l'instant où Arnold résiste avec fermeté à l'injustice que l'on veut faire à son père, en voulant lui enlever sa paire de bœufs. « Si le paysan veut cultiver son champ, lui dit-on, avec mépris, il est bon pour tirer lui-même sa charrue.

1352. Le prince Charles d'Orléans, captif en Anglegleterre, ayant été fait prisonnier à la bataille d'Azincourt. M. Mailland.
Deux jeunes Ecossaises partagent sa captivité.

1355. Représentation d'une affreuse Epidémie qui ravageait la petite ville des Rieys en Bourgogne, appaisée par la protection divine. M. Maison.

1367 jusqu'en 1370 sont de M. Marandon de Montyel.

1391. Ce tableau est une autre scène de la terrible injustice exercée envers le jeune Arnold de Melchtal, expliquée au n° 1345. M. Matersteig.

1396. Christoph Colomb se présentant à la princesse Eléonore de Portugal, à son retour de son premier voyage en Amérique. M^{lle} Martin.

1399. Raphaël des Asie à Bartolomio. M. Marzocchi.

1400. Charles-Quint recevant un ambassadeur de Philippe II, son fils, du même auteur.

1401. Portrait de M. l'abbé C..., aumônier de la frégate *la Belle-Poule*.

1405. Le Christ et Saint-Pierre marchent sur l'eau. M. Mascré.

1407. La Sainte Vierge embaume le corps de Notre-Seigneur. M. Masson.

1412. Peter Fischer et sa famille. M. Mathieu.

1413. Vue extérieure de l'Eglise d'Ulm. M. Mathieu.
Ce tableau appartient à M^{me} la duchesse d'Orléans (Wurtemberg).

1414. Vue extérieure de la Chapelle de Saint-West à Prague, en Bohême. M. Mathieu.

1419. Le roi Philippe-Auguste fait élever la grosse Tour du Louvre dans l'année 1200. M. Maugaisse.

1420. Fameuse Bataille navale gagnée sur les Turcs ottomans en 1323. M. Mayer-Auguste.

1421. La Flotte française force l'entrée du Tage en 1831, le 12 juillet. M. Mayer-Auguste.

1422. Du même auteur. Départ de Sainte-Hélène des embarcations transportant le corps de Napoléon.

1423. Départ d'un jeune Volontaire au moment où il fait ses adieux à sa famille. M. Mayer.

1430. Vue de la Cathédrale Saint-Pierre et de la Tour des Massacres, à Caux. M. Mellé.

1431. La Communion de la Vierge, par Saint-Jean-l'Evangéliste. M. Menard.

1440. Naufrage d'un navire. M. Meyer-Louis.

1470. S. M. Louis-Philippe débarque à Calais le 15 août 1840. M. Morel-Fatio.

1471. Transport des restes de l'empereur Napoléon à Cherbourg. M. Morel Fatio.

1476. Des Moines distribuant du pain à des malheureux. M. Mouchy.

1487. Héliogabale se promenant à Rome; il est monté sur un char traîné par des femmes. M. Muller.

1489. Scène de Vendageurs aux environs de Naples. M. Naigeon.

1503. Jésus au jardin des Oliviers; agonie du Sauveur. M. Norblin.

1513. Levée du siége de Rhodes en 1480. M. Odier.

1480. Portrait équestre de d'Aubusson, grand-maître

de l'ordre de Saint-Jean de Jérusalem; du même auteur.

1520. Martyre de Saint-Adrien. M. Omer-Charlet.

Adrien était chargé par l'empereur de faire exécuter les ordres sanguinaires contre les Chrétiens, mais bientôt il ne tarda pas lui-même de sacrifier sa vie pour la la foi; on le condamna d'avoir les pieds coupés. Nathalie, sa femme, l'encourage à la mort, et elle le soutient sur le chevalet.

1527. Intérieur d'une Boutique d'armurier au 17ᵉ siècle. M. Papin.

1535. Derniers momens d'un Sage. M. Patout.

1555 et 1556. Tous deux de M. Perdoux.

1559. Roger et Angélique, sujet tiré de Roland le Furieux. M. Pérignon.

1560. Divertissement dans un Village de Bretagne. M. Perint.

1561. Sujet tiré de l'Evangile. M. Pernet.

1564. Vue intérieure de la Cour et du Théâtre de Heidelberg, grand-duché de Bade. M. Pernot.

Cette belle propriété fut détruite par le feu du ciel en 1537, et en 1567 elle fut ravagée par l'armée de Turenne.

1572. Jésus s'entretenant avec la Samaritaine. M. Petit (Jules).

1573. La chute d'Eve par la séduction du Tentateur, M. Petit (Savinien).

1578. Portrait de Godefroy de Bouillon, roi de Jérusalem, mort dans l'année 1100. M. Philippe.

1595. Vue du Chœur du monastère des Capucins de de Saint-Effre-Nouveau, à Naples, fête de Noël. M. Pingre;.

1613. Episode de l'inondation des départemens du 1840. M. Plattel.

1624. Pascal et Rabelais. M. Poppleton.

1625. La Chapelle de Minutoli, à Naples. M. Populus.

1626. Représentation du Lac Saint-Barthelemy dans les environs de Salzbourg. M. Posi.

1644. Souvenirs des funérailles de Napoléon. M. Provost.

1649. Le Giaour. M. Quantin.

1658. Vue prise d'après nature, à Eu, effet du soleil couchant. M. Quinart.

1663. Combat d'Ostrowno en 1812. M. Raynaud.

1673. Destruction des faux Prophètes de Baal sur le Mont-Carmel. M. Remond.

« Elie dit au peuple : C'est le Seigneur qui est le
» vrai Dieu ; prenez les prophètes de Baal, et qui ne
» s'en échappe pas un seul. »

1682. Le roi Philippe-Auguste à Saint-Denis l'an 1190. M. Revoil.

En avant de l'autel on remarque l'abbé de St-Denis qui se prépare à donner au roi la bénédiction du saint Clou, de la sainte Epine et du bras de Saint-Siméon.

1683. Le célèbre Giotto, encore enfant et gardant les moutons, et qui devint l'un des plus habiles peintres de l'Italie. M. Revoil.

1684. Simon de Mailly est conduit par sa mère au tombeau de son aïeul. « Je vous promets, ô ma chère ! s'écria le jeune homme en apercevant le monument, de me rendre digne de mon aïeul. Ce charmant tableau est dû au pinceau de M. Revoil.

1694. La malheureuse Effie Deans est entraînée par des soldats et conduite en prison. Ce tableau est de madame Rimbaut-Borrel.

1695. Mort du chevalier d'Assas. M. Rioult.

L'action est prise au moment où l'intrépide chevalier tombe sous le fer de l'ennemi.

1700. Le vertueux saint Vincent de Paule à Marseille.

Quel est celui qui jamais fut plus digne de l'estime de ses concitoyens, que le bienheureux St-Vincent de Paule. « Sortez de captivité, dit-il à un galérien, et je prends vos fers. » Tel est le sujet du Tableau de M. Risse.

SCULPTURE.

2033. La nymphe Arnina, statue en marbre. M. Bartholini.

2034. Buste de Joseph Manué, bronze. M. Ber.

2038. Bravoure et intrépidité du colonel Rampon, bas-relief en plâtre. M. Breysse.

Dans l'année 1796, les Autrichiens, au nombre de 15,000, attaquent la redoute de Montésimo, occupée par 12,000 Français. Le brave colonel Rampon fait prêter au milieu du feu le serment de la défendre jusqu'à la mort.

2043. Une jeune Bergère prête toute son attention à écouter le bruit d'un coquillage; statue en marbre. M. Chambard.

2044. Le général comte d'Astorg, pair de France. Statuette en plâtre. M. Chenillon.

2045. L'habile Chasseresse indienne, groupe en bronze. M. Cumberworth. Fondu et ciselé par M. Vittoz.

2046. Portrait de famille, groupe en bronze. M. Dantan.

2048. Buste de Mlle Doze, artiste du Théâtre-Français, rôle d'Abigaël dans *le Verre-d'Eau*. M. Dantan aîné.

2049. Buste de madame Schikler, en marbre. M. Dantan jeune.

2050. Buste de M. le docteur Marjolin, bronze. M. Dantan jeune.

2054. Le Tourment du Monde, statue en marbre. M. Debay.

PARIS. — IMPRIMERIE DE CHASSAIGNON, RUE GÎT-LE-CŒUR, 7.

www.ingramcontent.com/pod-product-compliance
Lightning Source LLC
Chambersburg PA
CBHW030132230526
45469CB00005B/1920